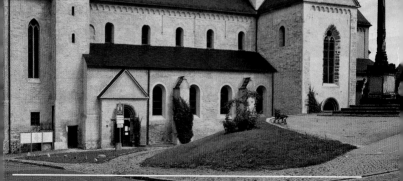

St. Ulrici in Sangerhausen

St. Ulrici in Sangerhausen

von Mathias Köhler

Lage und Geschichte der Stadt Sangerhausen

Die Kreisstadt Sangerhausen liegt am südlichen Harzrand im Tal der Gonna. Geographisch markiert der Ort zugleich die nordöstliche Begrenzung der »Goldenen Aue«, jener fruchtbaren Niederung zwischen Harz und Kyffhäusergebirge. Jungsteinzeitliche Funde belegen die vorteilhafte naturräumliche Situation dieses Gebietes als Siedlungsraum. In fränkische Zeit verweist die Endung des Ortsnamens auf »-hausen«. Aus dieser Epoche sind Grabfunde überliefert. Bemerkenswert ist die »zweigleisige« Entwicklung, die wohl seit dem 8. Jahrhundert einsetzte. Neben einer »antiqua villa«, der noch heute im Stadtteilnamen Altendorf nördlich der Gonna weiterlebenden Urzelle der Ansiedlung, entstand aus einem Fronhof ein »oppidum«, eine Stadt. Die verkehrsgünstige Lage am Schnittpunkt alter Handelsstraßen von Thüringen zum Ostharz bzw. von Halle und Merseburg nach Nordhausen förderte den wirtschaftlichen Aufschwung.

Erstmals datiert erwähnt wird »Sangirhusen« in einer Urkunde Kaiser Ottos III. vom 4. Oktober 991. Spielte der Ort zunächst als Besitz der Klöster Fulda und Hersfeld eher eine untergeordnete Rolle, kam ihm in der zweiten Hälfte des 11. Jahrhunderts im Ringen der Ludowinger um die Macht in Thüringen große Bedeutung zu. Sangerhausen und beträchtlichen Grundbesitz in der Umgebung konnten die Thüringer nach der Hochzeit Ludwigs des Bärtigen († um 1080) mit Cäcilie von Sangerhausen ihrem Territorium einverleiben. Der aus dieser Ehe hervorgegangene Ludwig II. (der Springer) trat nicht nur als Stifter der Sangerhausener Ulrichskirche in Erscheinung. Zwischen 1069 und 1084, das genaue Jahr ist unbekannt, hatten Graf Ludwig und sein Bruder Berenger zum Seelenheil der Mitglieder ihres Geschlechts dem Benediktinerkloster Hirsau im Schwarzwald den Ort Schönrain am Main verliehen. 1085 wurde Kloster Reinhardsbrunn gestiftet und von Prior Ernst und zwölf Mönchen aus Hirsau besiedelt.

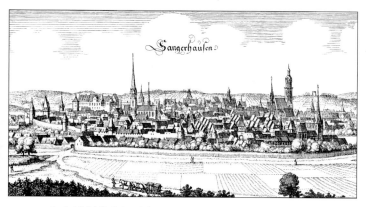

▲ *St. Ulrici (links) auf dem Merian-Stich von 1650 (Ausschnitt)*

Die Bevorzugung der kaiserfeindlichen Hirsauer Reformbenediktiner durch den seine Territorialmacht ausbauenden Thüringer Grafen erscheint dabei nicht zufällig. Dass Sangerhausen eine zentrale Bedeutung für die Ludowinger besaß, zeigt sich auch darin, dass nach Aussage der Reinhardsbrunner Annalen Angehörige der gräflichen Familie »in der Kirche des Ortes, der Sangerhusen genannt wird« bestattet wurden. Zu deren Gebetsgedenken schenkte im Jahre 1100 Graf Ludwig der Springer mit weiteren Familienangehörigen dieses Gotteshaus dem Kloster Reinhardsbrunn. Leider fehlt jede exakte Bezeichnung, so dass der Bezug zur nachmaligen Ulrichskirche zwar wahrscheinlich, jedoch nicht gesichert ist.

Unklar ist auch das Gründungsdatum des Marktes, der sich an den Fronhof anschloss. Dieser in seiner Struktur noch erkennbare Straßenmarkt trägt seit Ende des 14. Jahrhunderts die Bezeichnung »Alter Markt«. Mit Erweiterung der Stadt nach Westen wurde im 13. Jahrhundert ein neues Zentrum mit Rathaus und Kirche und damit auch ein neuer Markt geschaffen. Das Viertel um die Ulrichskirche war nun an den östlichen Rand gerückt. Eine Bollwerkfunktion kam der Stadt 1194 im Kampf des Landgrafen Hermann von Thüringen gegen Al-

brecht von Meißen zu. Besitzer und Stadtherren wechselten seit dem Aussterben der Thüringer Landgrafen 1247 mehrfach. Seit 1291 gehörte Sangerhausen dem brandenburgischen Markgrafen Otto IV., dessen Bruder und Witwe im 1271 erstmals genannten Schloss residierten. Ihr Enkel, Herzog Magnus der Jüngere von Braunschweig-Göttingen, verkaufte die Stadt schließlich. Wettinisch geworden, fiel der mit Mauern und Türmen stark befestigte Ort nach Teilung des Hauses 1485 an die Albertinische Linie. Damit gehörte Sangerhausen seit 1547 zum Kurfürstentum Sachsen, wo es bis 1814 verblieb. Nach dem Wiener Kongress 1815 wurde Sangerhausen preußische Kreisstadt. Heute zählt der vor allem wegen seines »Rosariums« bekannte Ort zum Landkreis Mansfeld-Südharz innerhalb des 1990 neu gegründeten Bundeslandes Sachsen-Anhalt.

Brauhäuser, Getreidehandel und verschiedene Jahrmärkte sorgten durch die Jahrhunderte für einen relativen Wohlstand. Seit dem 14. Jahrhundert bildete auch der Kupfer- und Silberbergbau einen wichtigen wirtschaftlichen Faktor. Katastrophen, Kriege und politische Wirren haben die aus verschiedenen Siedlungskernen zusammengewachsene Stadt weitgehend verschont. So zeugen nicht nur der entwicklungsgeschichtlich bedeutende Stadtgrundriss, sondern auch ihre Bauwerke von einer reichen Vergangenheit. Besonders wertvoll ist die bisher von Flächenabbrüchen weitgehend unberührt gebliebene kleinteilige Strukturierung aus Höfen, Handwerkerhäusern und Repräsentationsbauten in bunter Mischung. Erst sie geben den beiden Kirchen, der Marktkirche St. Jacobi und der Ulrichskirche, Raum und Rahmen.

Zur Entwicklungsgeschichte der Ulrichskirche

»Suscipe sancte domum quam vinctus compede vovi – Nimm, Heiliger, das Haus, das ich zu bauen gelobte, als ich gefangen lag.« Diese Inschrift fand sich auf einem Tympanon, das bis zur Kirchenrenovierung 1892 über dem Nordportal angebracht war. Vergangen wie die Inschrift ist auch weitgehend die figürliche Darstellung dieses heute im Nordquerhaus angebrachten Türbogenfeldes. Erkennen lassen

Außenansicht von Südost ▶

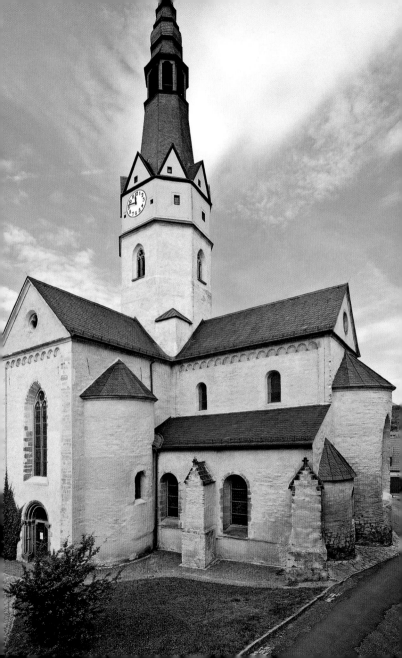

sich noch zwei sitzende Gestalten, die eine von Säulen gerahmt, mit einem Kissen zu Füßen, die andere auf einem Faltstuhl. Die Überlieferung sieht in ihnen, im Zusammenhang mit der Inschrift, Stifter und Adressat.

Kein Attribut deutet auf einen bestimmten Heiligen hin, auch die Inschrift nennt ihn nicht. Die Urkunden des 12. Jahrhunderts sprechen von der »Kirche zu Sangerhausen«. Erst 1478 ist ausdrücklich die Rede vom »St. Ulrichsmünster«. In den späteren Stadtchroniken, etwa bei Spangenberg (1555) oder Securius (1660), wird freilich das Ulrichspatrozinium bereits für das 11. Jahrhundert angeführt, ebenso in den Reinhardsbrunner Annalen, denen man jedoch nicht in allen Punkten Glauben schenken darf. So fehlt letztlich der unumstößliche Beweis, dass die Skulptur auf dem Tympanon den hl. Ulrich darstellt. Ungesichert bleibt, ob sich das Patrozinium überhaupt auf den 993 zur Ehre der Altäre erhobenen Augsburger Bischof oder aber auf den Cluniazenser Ulrich von Zell (im Breisgau) bezieht. Fest steht, dass mehrere Angehörige der Grafenfamilie in der »Kirche in Sangerhausen« bestattet waren und dass diese im Jahre 1100 von Ludwig dem Springer und seinem Bruder Berenger dem Kloster Reinhardsbrunn zum Geschenk gemacht wurde. Derselbe Graf Ludwig floh, so die Reinhardsbrunner Annalen, 1074 aus dem Gefängnis der Burg Giebichenstein bei Halle, indem er in die Saale sprang. »Danach kam Graf Ludwig heim, nämlich nach Sangerhausen«, fährt der Chronist fort. Bereits 1114, bei der Hochzeit Heinrichs V. in Mainz, wurde Ludwig wiederum für zwei Jahre eingekerkert. 1123 starb er als Mönch in Reinhardsbrunn. Diese drei Daten 1074, 1110 und 1116 bis 1123 sind nun mit der Inschrift in Einklang zu bringen und vor allem mit der Architektur des Bauwerks selbst.

Die entscheidende Frage muss nach der für das Jahr 1100 genannten Kirche mit der Familiengrablege zielen. Ist sie die Stiftung gewesen, die – zugleich in der Art eines Hausklosters – von Reinhardsbrunner Mönchen betreut wurde? Oder ersetzte die vielleicht erst im Jahre 1116 getätigte Stiftung jene ältere Kirche? Exakt lässt sich der rätselhafte Vorgang um die Stiftung nicht mehr nachvollziehen, zumal zu berücksichtigen ist, dass sich Stiftungen gemäß mittelalterlicher

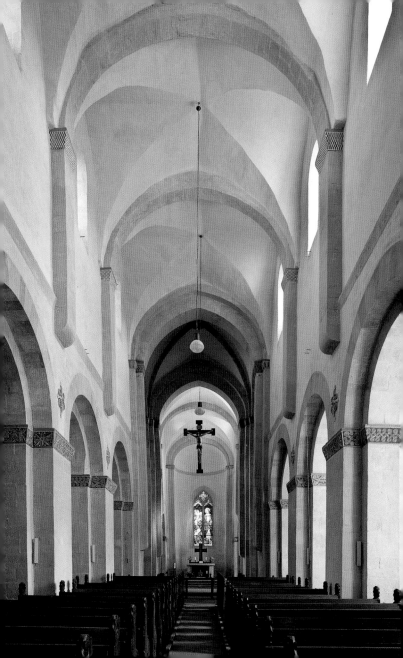

Gepflogenheit über Jahre hinziehen konnten. Auch der Nachweis der Grablege gelang merkwürdigerweise nicht.

Festen Boden betritt der Historiker erst mit dem Hinweis auf ein 1122 genanntes Nonnenkloster, das mit der Kirche in Verbindung stand. Damit wird die Funktion des Gotteshauses klar, nämlich Klosterkirche eines Frauenkonvents zu sein. Die Annahme, Ludwig habe eine »Votivkirche« per se gestiftet, ist zwar romantisch, aber völlig unmittelalterlich. Wichtig war die dem Bau zugedachte Rolle. Das immerwährende Gebetsgedenken bildete den eigentlichen Kern der Stiftung, auch wenn Graf Ludwig seine letzte Ruhe in Reinhardsbrunn fand.

Nur als Regesten überkommene Schriftquellen der Zeit zwischen 1135 und 1140 vermelden das Ringen des Klosters Reinhardsbrunn mit dem Bischof von Halberstadt um einen Weihetermin des »oratoriums«. Oratorium – Bethaus – werden in mittelalterlichen Urkunden nur Klosterkirchen genannt. Die Verwendung des Wortes geht auf die Regel des hl. Benedikt zurück. Dass nun tatsächlich Benediktinerinnen 1122 nach Sangerhausen kamen, ist nicht verbürgt. Aber auch die oft zu lesende Behauptung, es seien Zisterziensernonnen gewesen, entbehrt eines schlüssigen Beweises. 1120 fand in Le Tart bei Dijon die Gründung des ersten Frauenklosters nach den Konstitutionen von Cîteaux statt. Wechterswinkel in Unterfranken folgte als frühester deutscher Frauenkonvent dieses Ordens 1135. In Thüringen entstand 1147 als Tochterkloster die Abtei Ichtershausen. Nicht immer war die Ordenszugehörigkeit der aus der religiösen Frauenbewegung des 12. Jahrhunderts erwachsenen Konvente klar erkennbar. Wichtig erscheint zumeist der Anschluss an ein bestehendes älteres Kloster, hier konkret an die Benediktinerabtei Reinhardsbrunn, die bis 1513 den Propst stellte. Pröpste werden für die Jahre 1208 und 1226 urkundlich genannt. Auf den ersten Blick merkwürdig erscheint daher der Umstand, dass nach ordensinterner Überlieferung 1265 an St. Ulrici ein Zisterziensernonnenstift gegründet wurde, das bis 1540 Bestand hatte. Eine Parallele dazu bietet das erwähnte Frauenkloster Ichtershausen bei Arnstadt, das nur locker mit dem Zisterzienserorden verbunden war und als Pröpste reguläre Chorherren besaß.

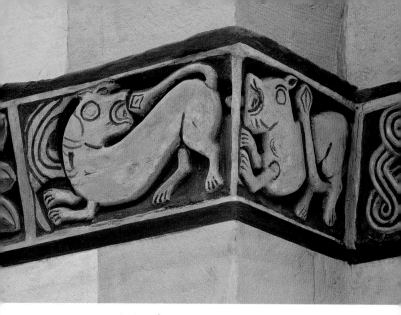

▲ *Kämpferornamentik, Detail*

Auch anderswo waren Zisterzienserinnenklöster fremden Orden in-
korporiert. Seit Einführung der Reformation 1539 dient die Ulrichs-
kirche als evangelische Pfarrkirche. Die Gemeinde zählt heute zum
Kirchenkreis Eisleben – Sömmerda.

Baubeschreibung

Grundriss / Baugestalt

St. Ulrici ist eine dreischiffige Pfeilerbasilika mit ausladendem Quer-
haus und Vierungsturm. Fünf Joche – im Mittelschiff querrechteckig,
in den schmalen Abseiten längsoblong – zählt das Langhaus. Diesem
schließt sich nach Westen in der Breite und Höhe des Mittelschiffes
ein zweijochiger Anbau an. Dreischiffig wie das Langhaus stellt sich
auch das zwei Joche umfassende Presbyterium dar, das nach Osten in

drei parallel angeordneten Konchen endet, wobei die Hauptapsis eine leichte Stelzung erfuhr. Die durchgängige Dreischiffigkeit von Langhaus und Presbyterium wurde auch im Bereich der stark betonten Querhausflügel beibehalten, was zu einer Unterteilung in jeweils zwei Joche nötigte. Während die schmäleren inneren Joche zu Seiten der Vierung den Fluss der Seitenschiffe fortsetzen, wirken die äußeren, dem Quadrat angenähert, wie Annexe. Nach Osten öffnen sich diese jeweils in einer Apsis. Auffällig erscheint beim Studium des Grundrisses die enorme Mauerstärke aller Bauteile. Vorlagen für die Unterzüge der Arkaden lassen die Pfeiler im Schnitt kreuzförmig erscheinen. St. Ulrici ist in allen Teilen gewölbt. Im Mittelschiff, im nördlichen Seitenschiff des Langhauses und im Presbyterium sowie in den äußeren Querschiffjochen sind es unregelmäßige Kreuzgratgewölbe, im Schnitt mal einem Rundbogen, mal mehr einem Spitzbogen ähnelnd, die zwischen kräftige Gurtbögen auf Vorlagen gespannt sind. Die Abseiten des Altarhauses sowie das südliche Seitenschiff dagegen überdecken Tonnen mit Dreiviertelstichkappen. Ein Kreuzrippengewölbe schließt die Vierung ab. Die Sangerhausener Besonderheit bilden die über Gurten errichteten Tonnenstücke seitlich in den inneren Querhausjochen. Nur im Transept und in den Seitenschiffen des Presbyteriums handelt es sich bei den rechteckigen Vorlagen für die Gewölbe um echte Pilaster. Im Langhaus und Altarraum enden sie in viertelrunden Abkragungen.

Außenbau

Die Außenansicht der Kirche charakterisieren vor allem die lange, durchlaufende Firstlinie des Daches und der markante achteckige Vierungsturm mit seinem Spitzhelm. Beide Erscheinungen sind für das Stadtbild von entscheidender Bedeutung. Dem Bauarchäologen wird deutlich, dass die gliedernden Rundbogenfriese, die großen Fenster in Seitenschiffen und am Obergaden sowie sämtliche Portale später hinzugefügt wurden. Ihre akademisch glatte Formgebung passt zudem nicht zu dem äußerst schlicht gehaltenen Bauwerk. Anstückungen sind auch die Strebepfeiler, die sich durch ihre grobschlächtigen Formen abheben. Wer genau hinsieht, bemerkt die Bau-

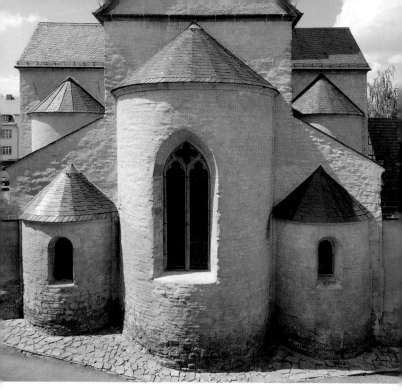

▲ *Ostpartie mit Apsiden*

naht am nördlichen Querschiff und den auffälligen Materialwechsel, der das äußere Joch vom inneren sondert.

Architektonisch von großer Schönheit ist die Ostpartie von Querhaus und Presbyterium mit den fünf Apsiden, deren Halbrundformen zu den strengen Baukuben im Kontrast stehen. Charakteristisch sind vor allem die sehr hohen Querhausapsiden, deren halbe Kegeldächer beinahe das Dachgesims des Transepts berühren. Reste von Lisenengliederungen an den drei Apsiden des Presbyteriums zeugen von einer Änderung des ursprünglichen Planes. Auch die Südquerhausapsis wurde später erhöht, wie der Wechsel von Bruchstein zu Klein-

quader verrät. Wichtig für die Bauabfolge erscheint der Befund, dass die Seitenschiffsüdwand gegen die Westwand des südlichen Querhauses stößt. Die Verlängerung des Mittelschiffs nach Westen ist als nachträglicher Anbau gut zu erkennen. Zweiteilige Maßwerkfenster mit kantigen, sehr einfach gebildeten Maßwerkformen geben diesem Bauteil sein Gepräge. Das Fehlen eines zentralen Eingangs lässt die Funktion als Westchor erahnen. Kolossal, die ruhige, horizontal gelagerte Architektur des Kirchenschiffs beinahe erschlagend, strebt über der Vierung ein Turm mit steilem, durch eine Laterne unterbrochenen Spitzhelm zum Himmel. Über einem niedrigen Sockelgeschoss vollzieht sich der Übergang vom Rechteck zum Oktogon. Nur die vier Maßwerkfenster in Höhe der Glockenstube, stilistisch deutlich fortgeschrittener als die Formen am Westchor, gliedern den sonst schmucklosen Schaft des Turmes. Darüber befindet sich die einstige Türmerwohnung. Den Freiraum südlich der Kirche nahm ehedem der Friedhof ein, während sich in Höhe des Nordquerhauses das Nonnenkloster anschloss. Davon blieben jedoch nur noch klägliche Reste erhalten.

Innenraum

Betritt der Besucher von Norden oder Süden die Kirche, sind es wohl zuerst die Proportionen, die ihn faszinieren: ein im Verhältnis zur Größe des Baus beeindruckend schmal und schluchtartig wirkendes Mittelschiff und Querhaus, sehr schlanke Apsiden, dazu höhlengangähnliche Seitenschiffe. Als liturgische Besonderheit tritt der Nonnenchor im Westen in Erscheinung, eine zweijochige Verlängerung des Mittelschiffs, unterteilt durch eine Empore. Der niedrige untere Raum wird von Kreuzgratgewölben überspannt.

Fünf gestufte Rundbogenarkaden, in Höhe und Weite divergierend, trennen im Langhaus das Mittelschiff von den Nebenschiffen. Nur die Vierungspfeiler und das östlichste Stützenpaar des Langhauses gestatten einen Blick auf die Sockel; die anderen Basamente verdeckt der von der Vierung nach Westen stark abfallende Fußboden. Dort, wo sie sichtbar sind, zeigen sie das typische attische Profil, allerdings mit besonders steilen Kehlen. Die Kämpfer der kreuzförmigen Pfeiler

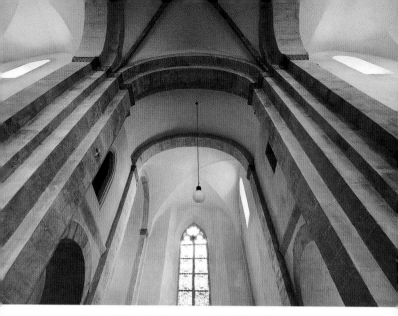

▲ *Gewölbe in der Vierung und im Südquerhaus*

sind ohne Ornamentierung geblieben (vgl. dagegen das Presbyterium). Über den Arkaden gliedert ein Horizontalgesims die Hochwände. Es läuft im Osten gegen die Vierungsbogenvorlage, während es im Westen an der Grenze zum Nonnenchor abbricht. Gerade im Westchor aber enden die Vorlagen in Höhe des Gesimses, während sie es im Langhaus durchstoßen, um kurz danach in viertelrunde Abkragungen auszulaufen. Entscheidend für die Bauabfolge ist die Beobachtung, dass die Kämpferhöhe der zwei östlichen Vorlagen im Mittelschiff denen der Vierungsbögen bzw. im mittleren Schiff des Presbyteriums entspricht und demnach auf eine einheitliche Planung zurückgeht. Wesentlich tiefer setzten dagegen die Gurtbögen in den westlichen drei Langhausjochen sowie im Westchor an. Diese Unregelmäßigkeiten erstrecken sich auch auf die Scheitelhöhe der Gurtbögen und die Gewölbeform. Dem gedrückt spitzbogigen Vierungsbogen entsprechen die Gurte der östlichen Langhausjoche und

damit auch der Gewölbeschnitt. In klassischer Lanzettform sind dagegen die Gewölbe in den übrigen Langhausjochen und über dem Nonnenchor geführt. Die Erklärung ist einfach: Nur dort, in den zwei westlichen Langhausjochen und im Nonnenchor, wurden Vorlagen, Gewölbekappen und Scheidbögen in einem Zug entwickelt, während im östlichen Langhausbereich vorhandene Gewölbevorlagen diesem System anzupassen waren, was zu Unregelmäßigkeiten führen musste. Eine ganz besondere Eigenart kennzeichnet den Wölbungsapparat im Nordseitenschiff. Dort verjüngt sich die Mauerstärke der Nordwand in halber Höhe um mehr als ein Drittel. In den Rücksprung wurden die Abkragungen für die Gewölbevorlagen postiert.

Die Reihe der baulichen Besonderheiten findet ihre Fortsetzung im Querhausbereich. Wieder ist es die Wölbung, die Aufmerksamkeit beansprucht. Fügt sich in den inneren Jochen die Tonnendecke durchaus harmonisch dem vorgegebenen System ein, so ergeben sich bei den äußeren Jochen Unstimmigkeiten. Auf der gestuften Gurtbogenvorlage ruht nur ein einfacher Scheidbogen, das Kreuzgratgewölbe wirkt improvisiert. Im Presbyterium ist es nicht anders. Auch hier wurden älteren Gewölbevorlagen, die in den Seitenschiffen bis zum Boden reichen, nachträglich Gewölbe aufgesetzt. Dass diese eine ganz andere Struktur erhalten sollten, beweist in der Nordwestecke des nördlichen Chorseitenschiffs eine oben abbrechende Stufung der Wandvorlage (wie übrigens auch in der Südostecke des südlichen Langhausseitenschiffs). Hier sollten breite Gurtbögen mit Unterzügen aufliegen. Platz für Gewölbefüße eines Kreuzgewölbes sind nirgends vorhanden gewesen, weshalb diese heute quasi »in der Luft hängen«. So ergeben die Beobachtungen den Schluss, dass zumindest Chor, Querhaus und östliche Langhausjoche auf eine andere Wölbung ausgerichtet gewesen waren. Die Tonnenstücke der inneren Querhausjoche legen es nahe, ein solches System für den gesamten Bau zu rekonstruieren.

Auffällige Spuren der Baugeschichte stellen die beängstigend verbogenen Vierungspfeiler und Gurtbogenvorlagen im Querschiff dar. Ihr Ausweichen ist die Folge des zu schweren Turmes, der, ungenügend abgefangen, die Wände auseinanderdrückt. Dass auch bei

Südseitenschiff nach Osten ▶
Innenansicht nach Westen ▶▶

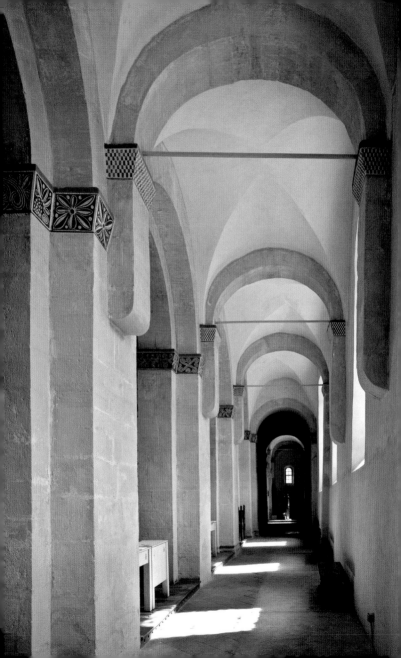

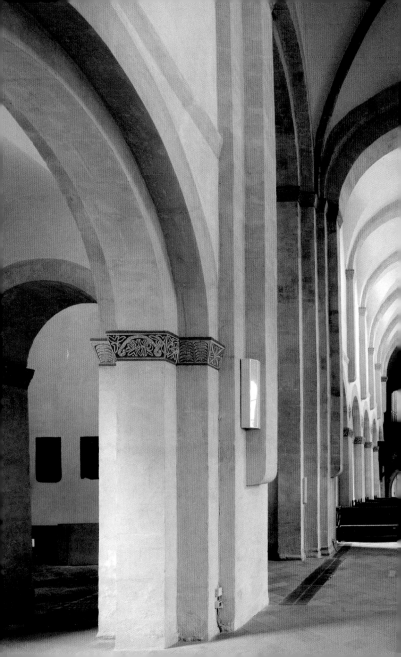

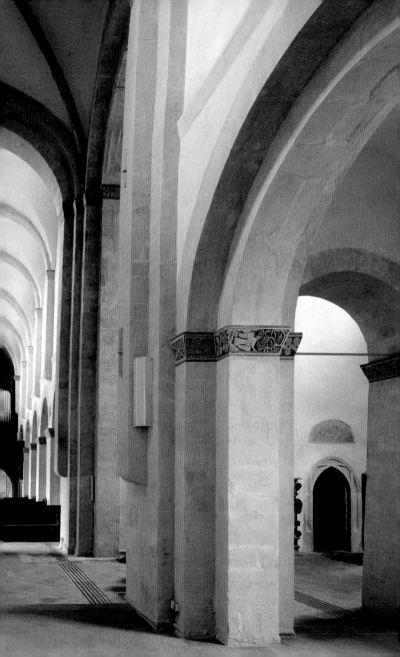

den Langhausgewölben das Problem von Druck und Schub nur unzureichend gelöst wurde, zeigen die Gewölbeschäden im Mittelschiff. Mit Strebepfeilern wurde versucht, wenigstens bei den Seitenschiffen Herr der Lage zu werden. Über die ursprüngliche gestalterische Komponente hinsichtlich der Wände und Gewölbe ist wenig zu sagen. Nur im Presbyterium und an zwei Stellen im Langhaus findet sich Bauplastik. Alle übrige Ornamentik an Kämpfern und Gesimsen ist nur aufgemalt. Motive der Kämpferreliefs, weiß gefasst auf rotem Grund, sind Palmetten, Flechtbänder, Blätter, Tiere und allegorische Szenen, wie der an einer Weintraube pickende Vogel oder der von zwei Löwen gehaltene Männerkopf, aus dessen Mund Weinreben hervorwachsen. Ausdruck und handwerkliche Gestaltung der Kämpferreliefs wirken sehr archaisch. An die Nutzung als Nonnenklosterkirche erinnert im Nordquerhaus die spätgotische Pforte, die einst den Zutritt zur Klausur ermöglichte. Bei späteren Baumaßnahmen wurde das äußere Portal zugemauert und das innere an die Westseite des Nordquerschiffs versetzt. Die Sakramentsnische in der Langhaussüdwand in Höhe der Westemporenbrüstung verweist auf die einstige Altarstelle des Nonnenchors.

Cluny II oder Hirsau –
zur kunstgeschichtlichen Einordnung

Auszugehen ist zunächst von der Grundrissstruktur der Ostteile – Querhaus und Presbyterium. Schon im 19. Jahrhundert erkannte man in der dreischiffigen, gegeneinander durch Stützenstellungen geöffneten Anlage des Altarhauses mit seinen Apsiden Grundformen, die bei Benediktinerklosterkirchen anzutreffen waren, deren Mönche sich der Reform Abt Wilhelms von Hirsau angeschlossen hatten. In den »Consuetudines Hirsaugiensis« des Abtes Wilhelm (vor 1082 verfasst) lässt sich die funktionale, liturgische Gliederung des Kirchenraumes in seinen einzelnen Bereichen schlüssig nachvollziehen. Allzu schnell wurden diese rein auf die praktischen Zwecke der Kirche abzielenden Quellen auch als Regulativ für die Architektur selbst verstanden. So entstand die These von der »Hirsauer Bauschule«, nach der überall

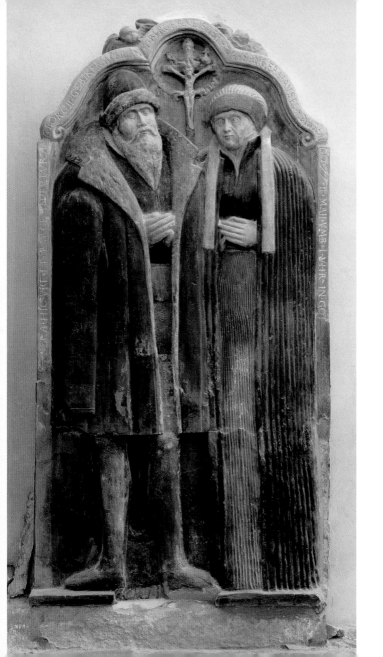

nach einem Standardmodell gleichartige Bauten geschaffen wurden. Dass die besonderen liturgischen Vorschriften ein Gleichmaß der Raumaufteilung erforderten, jedoch die jeweilige Kunstlandschaft den Bau entscheidend mitprägte, ist mittlerweile erkannt worden. So bleibt das verbindende Element zu Hirsau im Fall von Sangerhausen vor allem die Grundrisskonzeption. Dieser lassen sich zahlreiche ähnliche Beispiele an die Seite stellen, deren Verbreitungsraum von Südwestdeutschland bis in den Norden reicht. Zu nennen sind in Thüringen besonders der erste Bau der Kirche auf dem Erfurter Petersberg (Grundsteinlegung vielleicht 1103) sowie die Tochtergründung dieses Klosters, Herrenbreitungen (Kirche 1112 geweiht). Die für die Wahl des Grundriss-Schemas in Sangerhausen wohl verantwortliche Klosterkirche Reinhardsbrunn, deren Aussehen völlig unbekannt ist, wurde zwölf Jahre nach der Besiedelung durch Hirsauer Mönche 1097 geweiht. Auch der Vierungsturm, kunstlandschaftlich eher ein Fremdling, erinnert an die liturgischen Vorschriften der Hirsauer, nach denen die Glocken vom Chor aus geläutet werden sollten. Der Umstand, dass St. Ulrici 1110 der Abtei Reinhardsbrunn geschenkt wurde, verbindet den Bau auch kirchengeschichtlich mit der Hirsauer Tradition.

Doch nicht allein die merkwürdig schmalbrüstige Vierung, auch Details des Aufrisses lassen das Bauwerk von »klassischen« Kirchen Hirsauer Prägung, etwa Paulinzella, abrücken. Vor allem die sehr hohen Apsiden sowie die zweijochigen Querhausarme mit ihrer partiellen Tonnenwölbung, die nach Ausweis der enormen Mauerstärke ursprünglich wohl für alle Bauteile vorgesehen war, lassen an andere Quellen denken.

Ein charakteristisches Merkmal salischer Architektur des 11. Jahrhunderts sind die hohen Apsiden, wie wir sie etwa in Speyer, Limburg a. d. Haardt, Winzingen, aber auch an der 1129 geweihten Quedlinburger Stiftskirche oder in Goseck finden. Mit Quedlinburg verbindet St. Ulrici die eigentümliche Kämpferornamentik in ihrer kerbschnittartigen Gestaltung. Die frappierende Ähnlichkeit zu lombardischer Bauplastik, etwa in S. Abbondio in Como, mag auf eine Beeinflussung von dort zurückzuführen sein.

Die ausladenden Querhausarme mit ihren Tonnengewölben erinnern an burgundische Bauten in der heutigen Schweiz, nämlich an Romainmôtier und an Payerne. Mit Saint Pierre et Paul in Romainmôtier, erbaut als cluniazensisches Priorat in der Zeit des Abtes Odilo (994–1049), hat Sangerhausen auch das dreischiffige, dreiapsidiale Presbyterium und die steilen Proportionen gemein. Eine Steigerung der Höhe lässt die komplett tonnengewölbte Klosterkirche in Payerne mit ihrem fünfteiligen Staffelchor (nach 1049) erkennen. Beide Gotteshäuser orientieren sich stark am zweiten Kirchenbau in Cluny (981 geweiht).

Es scheint daher wahrscheinlich, dass in Sangerhausen auch vorhirsauische, cluniazensische Elemente zum Zuge kamen. Die Anlehnung an Cluny II, bzw. seine Nachfolgebauten, wies in der Harzgegend noch eine andere Klosterkirche auf. Ilsenburg, errichtet wohl zwischen 1078 und 1087, hatte ebenso ein dreiteiliges, dreiapsidiales Altarhaus. Maßgeblich an der vorhirsauischen Reformbewegung im Harz und in Thüringen war der aus Gorze, dem anderen großen Reformzentrum, stammende Herrand gewesen. Von seinem Onkel, Bischof Burchardt II. von Halberstadt, wurde Herrand zur geistigen Erneuerung des Ilsenburger Konventes eingesetzt. Herrand war es auch, der Landgraf Ludwig den Springer zur Stiftung des Klosters Reinhardsbrunn drängte. So liefen in diesem für die Ulrichskirche so wichtigen Reinhardsbrunn cluniazensische, gorzische und hirsauische Einflüsse zusammen.

Gehört St. Ulrici typologisch noch ganz zu der von den Reformbewegungen getragenen Architektur des 11. Jahrhunderts, weisen Details wie die Basisprofile der Pfeiler ins 12. Jahrhundert. Dazu zählen auch die viertelrunden Abkragungen der Gewölbevorlagen, ein in Niedersachsen und im nördlichen Hessen häufig anzutreffendes Motiv aus dem zweiten Viertel des 12. Jahrhunderts. Genannt werden müssen dabei vor allem die Benediktinerinnenklosterkirche in Lippoldsberg a. d. Weser, die Prämonstratenserinnenkirche Germerode am Hohen Meißner oder die Kaufunger Damenstiftskirche.

Baugeschichte

Die spärlichen Schriftquellen zur Gründung, der Baubefund und die typologischen Beobachtungen zu Grund- und Aufriss ermöglichen erst in der Zusammenschau den Versuch einer Baugeschichte.

Offenbar wurde im Zusammenhang mit der Schenkung der Ulrichskirche an Reinhardsbrunn 1110 die Planung begonnen. Die Anlage von Altarhaus und Apsiden mit Lisenengliederung muss bei der Ausführung modifiziert worden sein, ebenso die Höhe der Querhausapsiden. Dass die Kirche 1122 zumindest benutzbar, bzw. in Teilen fertig gestellt war, belegt die Anwesenheit der Nonnen, die ja ihr Chorgebet zu verrichten hatten. Einer Stiftung erst 1116/1120 widerspricht die altertümliche, damals bereits unmoderne Architektur. Den terminus ante quem setzt die Kirchenweihe zwischen 1135 und 1140. Damals scheint die Anlage, deren Westabschluss nicht bekannt ist, einschließlich Vierungsturm im wesentlichen vollendet gewesen zu sein.

Unklarheiten müssen hinsichtlich der Wölbung bestanden haben, die wohl nur teilweise zur Ausführung kam. Noch während des Langhausbaus scheint der Gedanke an eine vollständige Tonnenwölbung analog zum Querhaus zugunsten eines Gratgewölbes über Vorlagen aufgegeben worden zu sein. Auch eine Tonne mit Voll- oder Dreiviertelstichkappen (vgl. etwa die Zisterzienserklosterkirche Bronnbach/Tauber oder die Gewölbe im Südseitenschiff) wäre als Lösung vorstellbar. Dem in St. Godehard in Hildesheim (Querhausarme) gewählten System einer Flachdecke über gestuften Gurtbögen widerspricht die große Mauerstärke.

Mit dem Übergang an die Zisterzienserinnen 1265 erfolgten die Erweiterung nach Westen und die Wölbung von Langhaus, Chor, Vierung und äußeren Querhausarmen in mehreren Etappen, wobei die älteren Vorlagen mit einbezogen wurden. Auch ein neuer Vierungsturm entstand damals, dessen Konstruktion die Gestaltung der Vierungsbögen zu Presbyterium und Mittelschiff und damit auch die Scheitelhöhe der angrenzenden Gewölbe entscheidend beeinflusste.

Der Stadtbrand 1389 vernichtete das Kloster und beschädigte Turm und Nordquerhaus. Während der Vierungsturm erneuert wurde und

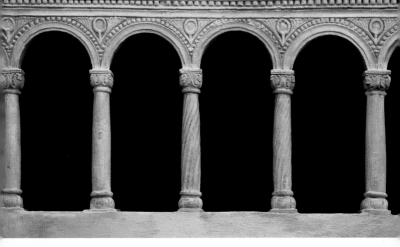

▲ *Rest der ehem. Chorschranke*

Südquerhaus sowie Mittelapsis gotische Fenster erhielten, wurde das Nordquerschiff um ein Joch gekürzt. Dieser Zustand blieb bis zur Rekonstruktion 1892/93 unverändert. Ein Pultdach bedeckte den stehen gebliebenen Teil. Wertvoll als Bildquelle ist der Merian-Stich, der die Situation mit dem hohen gotischen Spitzhelm und dem zweiten kleineren Dachreiter über dem Nonnenchor wiedergibt. Dieser Dachreiter verschwand 1699. Bereits 1577 zeigten sich schwere Bauschäden, die 1583 zur Anlage von Strebepfeilern zwangen. Die Nordseitenschiffgewölbe mussten 1625 wegen Rissbildung zum Teil neu gebaut werden, was an der auffällig anderen Konstruktion ersichtlich wird. Zwei weitere Streben folgten, die anderen wurden erneuert. Chor-, Querhaus- und Westgiebel waren 1694 so baufällig, dass sie ausgewechselt wurden. Bemerkenswert erscheint der Hinweis, dass 1706 vier Strebepfeiler auf der Südseite zur Aufnahme des Gewölbeschubs hinzukamen. Die mangelnde Statik zwang 1809 sogar zur Auswechslung des Vierungsgewölbes, vielleicht auch eine Spätfolge des Brandunglücks, das 1780 den Turm betroffen hatte. Die Einquartierung

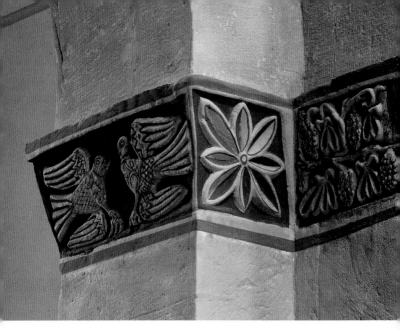

▲ *Kämpferrelief im Altarraum*

preußischer Gefangener 1807 gab den Anlass zu einer Gesamtrestaurierung, die 1810 abgeschlossen war.

Sein heutiges Erscheinungsbild erhielt St. Ulrici 1892/93 bei der bisher letzten vollständigen Instandsetzung. Getragen vom »Mittelaltergeist« des ausgehenden 19. Jahrhunderts erhielt die Kirche ein stilreines Aussehen. Portale, Friese und Fenster wurden neu gestaltet bzw. ausgewechselt. Die Hauptleistung bestand im Wiederaufbau des fehlenden Nordquerschiffjochs mit der Apsis. An die Stelle der malerischen, gewachsenen Innenausstattung mit doppelten Langhausemporen, Bibliotheksraum im durch Zwischendecke unterteilten Südquerhaus, Barockaltar und Barockorgel trat das Ideal der reinen, unverbauten Architektur. Die zur Maxime erhobene Raumwirkung wurde verstärkt durch die dekorative Ausmalung des Königlichen Re-

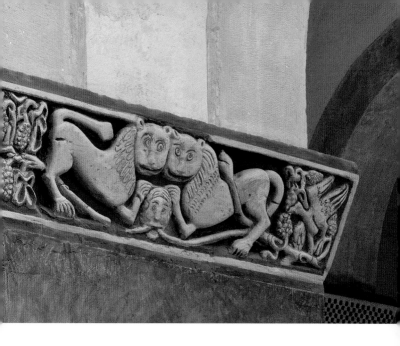

gierungsbaumeisters Weber, mit den beherrschenden Kompositions-
elementen Streifen, Quaderimitation und Arkaturen. 1916 zeigten
sich erneut Bauschäden, die das preußische Regierungspräsidium
schließlich 1927 zu folgender Äußerung veranlassten: »Der Zustand
ist derart gefahrdrohend, dass das Spiel des Zufalls, Witterungsein-
flüsse oder dergleichen einen Einsturz und für die Kirchenbesucher
und Gemeinde eine unberechenbare Katastrophe herbeiführen kön-
nen.« 1947/48 wurden unter der Ägide des Sangerhäuser Malers Wil-
helm Schmied (1910–1984) die neuromanische Ausmalung ersetzt
und der Raum unter der Westempore als Betraum und Gefallenenge-
denkstätte eingerichtet. Quälend lesen sich die Akten über das zähe
Ringen, Schiefer für das undichte Dach zu erhalten. Nach fünf Jahren
konnte 1961 wenigstens das Kirchendach westlich des Turmes ge-

deckt werden. 1991/92 wurde die Sicherung des Turmes in Angriff genommen. Nach Auspressen offener Fugen erhielt das ehedem unverputzte Sandsteinmauerwerk, das aufgrund schwerer Verwitterungsschäden bereits im 19. Jahrhundert mit Zementverputz überzogen worden war, eine neue schützende Hülle. Die Giebel am Helmansatz erstanden aus Eichenfachwerk neu. Mit der Instandsetzung der Dachflächen fiel die Grundsatzentscheidung, das stark angegriffene Mauerwerk der Kirche zu behandeln. Seit 1994/95 überdeckt eine Kalkschlämme die Wandflächen und löst damit das im 19. Jahrhundert gewonnene Bild eines »materialsichtigen« Gebäudes ab. Im Inneren konzentrierten sich die Arbeiten zunächst auf eine Wiederherstellung der Standfestigkeit im Bereich der völlig deformierten Vierungspfeiler durch Vernadelung und das Einziehen von Ankern. Systematisch begann dann die Inneninstandsetzung von Ost nach West in mehreren Teilabschnitten, geleitet von der denkmalpflegerischen Idee, durch eine lasierende Übermalung die zahlreichen Spuren älterer Raumfassungen zu einer Einheit zu verschmelzen, ohne sie dabei aufzugeben. So zeigt sich die Kirche seit dem Abschluss der Arbeiten 2009 nicht im »neuen Glanz«, sondern geprägt von Altersspuren.

Ausstattung

Die Purifizierung vernichtete 1892/93 leider die barocken Prinzipalstücke der Ausstattung, Altar, Kanzel, Orgel und Emporen. 1750 hatte St. Ulrici einen neuen Hochaltar erhalten, gefertigt von dem Bildhauer O. L. Tünzel und dem Maler M. P. Queck. Er ersetzte einen älteren von 1630. Aus dieser Zeit stammte auch die in reichen Barockformen gearbeitete Kanzel, eine Stiftung der Schwester Kaspar Tryllers. Wahrscheinlich geht auch die reiche figürliche Ausmalung des Westchors (bei der letzten Renovierung freigelegt, dokumentiert und wieder übermalt) in diese Ausstattungsphase zurück.

Die Orgeltradition reicht in St. Ulrici weit zurück, denn schon 1575 wird von einer Orgelreparatur berichtet. Das im 17. Jahrhundert mehrfach erneuerte Instrument wurde schließlich 1718 durch ein Werk des Orgelbauers Christoph Cuncius aus Halle ersetzt. Die Vorgängerorgel

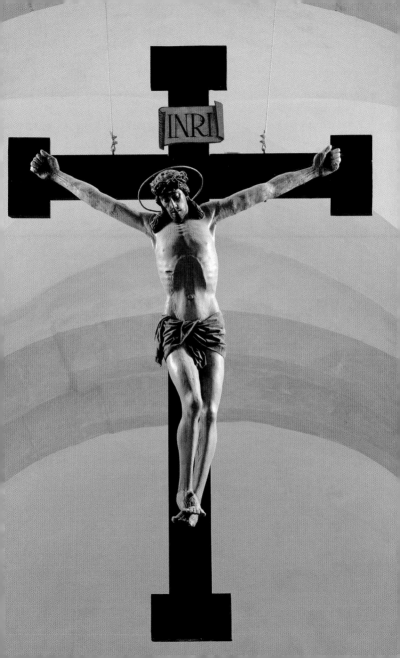

erwarb Herzog Christian von Weißenfels für Mücheln. Die heutige Orgel mit 20 klingenden Stimmen stammt aus der Werkstatt Julius A. Strobel in Frankenhausen und ist ein besonders wertvolles Instrument der Romantik, 2009/10 aufwendig saniert. Mit seinem dunkel gebeizten neoromanischen Prospekt fügt sich das Orgelwerk ein in die damals angeschaffte Ausstattung, von der bis heute vor allem das qualitätvolle Kirchengestühl zeugt.

Alle Zeiten überdauert haben einige wenige mittelalterliche Stücke. Hochrangig und noch weitgehend unerforscht ist das 1892/93 gefundene Fragment einer Schrankenanlage, heute eingemauert in der Nordquerhausstirnwand. Reich geschmückte Säulenschäfte tragen eine Folge von Rundbogen, die von einem Gesims bekrönt werden. Man wird sich das Fragment wohl analog zu den Schrankenanlagen in Halberstadt oder Hildesheim als Bekrönung einer massiven Trennwand vorstellen, die vermutlich die Querhausarme von der Vierung schied. Der entwickelten Ornamentik nach dürfte die Entstehung in der zweiten Hälfte des 12. Jahrhunderts liegen. Geradezu archaisch mutet dagegen der Rest eines Reliefs an, das ebenfalls im Nordquerhaus vermauert wurde.

Meisterwerke der Bronzegießerkunst sind das Taufbecken und die Glocken. Ersteres wurde laut Inschrift 1369 von Herzog Magnus von Braunschweig gestiftet und zeigt die Kreuzigung und Apostelfiguren. Drei Jahre älter ist die kleine Glocke, deren Hals als Umschrift den englischen Gruß trägt. Aus St. Jacobi kam nach dem Ersten Weltkrieg die heutige mittlere Glocke, gegossen 1452 und mit Reliefs reich verziert. Diese beiden auch musikalisch sehr schönen Glocken werden ergänzt durch die 1636 gegossene große Glocke mit einem gewaltigen Klangvolumen (Nominal b°). Im Chorbogen hängt noch das große spätgotische Triumphkruzifix.

Mit dem Hinweis auf drei zu einem Flügelaltar vereinte Tafelbilder (1570 und Mitte 17. Jahrhundert) und zahlreiche, z.T. recht qualitätvolle Grabdenkmäler, darunter das 1583 für Wolff von Morungen und seine Gemahlin Anna von Bendeleben geschaffene oder die besonders innig empfundene Grabplatte für Remigius Gebigke und Gattin, sind die bedeutendsten Ausstattungsstücke erwähnt.

Glocke von 1452, Detail ▶

Würdigung

Den einzigartigen architekturgeschichtlichen Rang verdankt St. Ulrici seiner an reformbenediktinischer Ordensbaukunst orientierten Anlage. Sie ist das Ergebnis eines für die Zeit um 1100 typischen Experimentierens mit Bautypen, deren Vorbilder in Cluny II, Hirsau, aber auch in der umgebenden Kunstlandschaft liegen. Dabei sind die in Teilen tonnengewölbten, zweijochigen Querhausarme für den deutschen Raum eine außergewöhnliche Seltenheit. Sie finden sich sonst nur noch in einigen rheinischen Trikonchosanlagen, ausgehend von St. Maria im Kapitol in Köln (um 1150). Der seit 1122 bestehende Nonnenkonvent brachte modernere Formen in den Bau ein, die im niedersächsischen Raum ihren Ursprung haben. Im zisterziensischen Sinne geprägt wurde St. Ulrici nachweislich seit 1265. Dazu gehören die typischen, im Schnitt spitzbogigen Kreuzgratgewölbe, die an die großen niederdeutschen Zisterzienserkirchen, etwa Riddagshausen, denken lassen sowie die Frauenempore im Westen. Der Grundriss seinerseits wurde von der Reformbewegung des Zisterzienserordens aufgegriffen und bei der (heute verschwundenen) Klosterkirche in Hardehausen exakt wiederholt. Die Architektur jedoch fand keine direkte Nachfolge, so dass St. Ulrici ein Fremdling innerhalb der sonst sehr einheitlichen thüringisch-sächsischen Romanik darstellt.

Für zahlreiche Hinweise danke ich dem unermüdlichen Kämpfer für die Erhaltung der Ulrichskirche, Herrn Helmut Loth, Sangerhausen. Ihm sei daher die Broschüre gewidmet.

St. Ulrici in Sangerhausen
Ev. Kirchengemeinde St. Ulrici
Riestedter Straße 24, 06526 Sangerhausen
www.ulrichgemeinde.de

Aufnahmen: Schütze/Rodemann, Halle/Saale
Druck: F&W Mediencenter, Kienberg

Titelbild: *Außenansicht von Südwesten*
Rückseite: *Taufbecken*

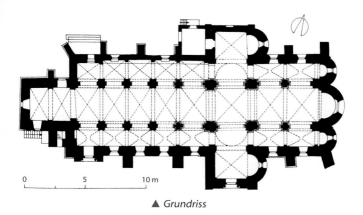

▲ *Grundriss*

Literatur (Auswahl)

Badstübner, E.: Kirchen der Mönche. Die Baukunst der Reformorden im Mittelalter. Leipzig 1984. – Beschreibende Darstellung der älteren Bau- und Kunstdenkmäler der Provinz Sachsen und angrenzender Gebiete. Bd. V: Kr. Sangerhausen. Halle 1883. – Caston, Ph. S. C.: Spätmittelalterliche Vierungstürme im deutschsprachigen Raum. Konstruktion und Baugeschichte. Petersberg 1997. – Dehio, G.: Handbuch der deutschen Kunstdenkmäler. Sachsen-Anhalt II: Regierungsbezirke Dessau und Halle. München/Berlin 1999. – Deuchler, F.: Ref. Kirche Romainmôtier VD. Bern 1980 (= Schweizerische Kunstführer Nr. 266. Hrsg. v. d. Gesellschaft f. Schweizerische Kunstgeschichte). – Dobenecker, O.: Regesta Diplomatica Necnon Epistolaria Historiae Thuringiae. 1. Bd. Jena 1896. – Findeisen, P.: Geschichte der Denkmalpflege. Sachsen-Anhalt. Berlin 1990. – Hoffmann, W.: Hirsau und die »Hirsauer Bauschule«. München 1950. – Holtmeyer, A.: Cisterzienserkirchen Thüringens. Ein Beitrag zur Kenntnis der Ordensbauweise. Jena 1906 (= Beiträge zur Kunstgeschichte Thüringens, 1. Bd.). – Köhler, M.: St. Ulrici in Sangerhausen – eine Kirche im Spannungsfeld hochmittelalterlicher Ordensbaukunst. In: Mitteilungen d. Vereins für Geschichte von Sangerhausen u. Umgebung. 5. Heft 1996, S. 20 – 36. – Sangerhausen. Geschichte und Sehenswürdigkeiten eines 1000jährigen Ortes. Sangerhausen 1991. Hrsg. v. Spengler-Museum Sangerhausen. – Schaelow, K.: Die Kirche St. Ulrich in Sangerhausen. Phil. Diss. München 1994. – Schmidt, F.: Geschichte der Stadt Sangerhausen. 1. Teil. Sangerhausen 1906. – Scholke, H.: Romanik am Harz. Leipzig 1987. – Schwineköper, B. (Hrsg.): Handbuch der historischen Stätten Deutschlands, 11. Bd.: Provinz Sachsen-Anhalt. Stuttgart 1987.

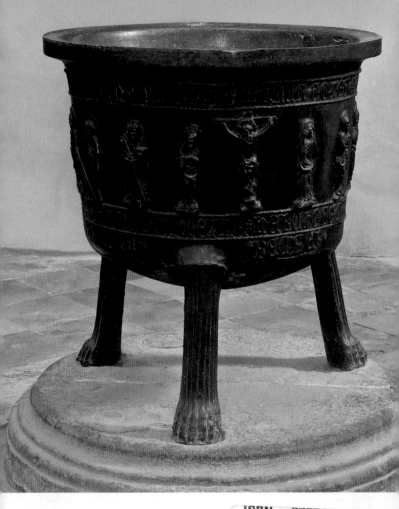

DKV-KUNSTFÜHRER NR.
3., aktualisierte Auflage 2
© Deutscher Kunstverlag
Nymphenburger Straße
www.dkv-kunstfuehrer.c